CATALOGUE

DE

TABLEAUX, DESSINS

ESTAMPES EN FEUILLES ET EN LIVRES,

Figures de marbre et de bronze, Vases et Tables de porphyre

TABLES DE GRANITE ET AUTRES OBJETS IMPORTANS

(APRÈS LE DÉCÈS DE M. BAUDOUIN, PEINTRE DE L'ACADÉMIE ROYALE)

PAR P. REMY

Cette vente se fera le jeudi 15 février 1770, trois heures et demie précises de relevée, et jours suivants, à pareille heure, rue Dauphine, à l'hôtel d'Espagne.

A PARIS
DE L'IMPRIMERIE DE M. LAMBERT
RUE DES CORDELIERS
—
MDCCLXX

CATALOGUE
DE
TABLEAUX, DESSINS, ESTAMPES
FIGURES EN PLATRE, BOSSES, ETC.

Après le décès de M. BAUDOUIN, *Peintre de l'Académie Royale.*

TABLEAUX

N° 1. — NOTRE SEIGNEUR adoré et servi par des anges. Ce tableau, peint sur toile, de 3 pieds de haut sur 4 pieds de large, par *Charles de La Fosse*, est riche de composition, agréable de coloris et du bon temps de ce maître.

2. — *Nicolas de Largilière*, peint par lui-même, sur toile qui porte 3 pieds de haut sur 2 pieds de large. Il est représenté à mi-corps, un bonnet sur sa tête, ses mains posées sur un portefeuille et tenant un porte-crayon. Plusieurs bosses, un pied se remarquent dans le fond à gauche.

3. — Un tableau fait à la *presto* par *Jean-François de Troy*. Il est composé de beaucoup de figures, dont entre autres, dans le coin à gauche, un abbé assis qui réprimande un jeune enfant. Ce morceau, peint sur toile, porte 18 pouces de hauteur sur 15 pouces de largeur.

FRANÇOIS BOUCHER.

4. — La Vierge et l'Enfant Jésus. Le petit saint Jean est prosterné à ses pieds; saint Joseph et l'âne se voient dans le coin à droite du tableau, qui est une belle ébauche terminée, sur toile, de forme ovale. — H. 15 pouces, L. 12 pouces.

5. — Une autre belle ébauche représentant une Assomption, peinte sur toile. — H. 4 pieds 3 pouces, L. 2 pieds 3 pouces.

6. — Les Trois Grâces et le berger Pâris, esquisse peinte sur toile. — H. 3 pieds 6 pouces, L. 2 pieds 7 pouces.

7. — Une autre esquisse représentant l'Éducation de l'Amour par Vénus, sur toile, de forme ovale. — H. 2 pieds 10 pouces, L. 2 pieds 3 pouces.

8. — Des enfants, sujet allégorique représentant la Peinture. Ce tableau porte 2 pieds 11 pouces de haut sur 5 pieds 4 pouces de large.

9. — Deux femmes nues et deux amours proche d'une fontaine, dans un jardin, tableau-esquisse de forme ovale. — H. 24 pouces, L. 21 pouces.

10. — Un autre tableau-esquisse. Son sujet est la Naissance de Vénus, sur toile. — H. 5 pieds 4 pouces, L. 2 pieds 4 pouces.

11. — Un paysage avec des fabriques, plusieurs figures et des animaux, sur toile. — H. 24 pouces, L. 21 pouces.

12. — Une allégorie, grande composition peinte en grisaille sur toile, qui porte 20 pouces de hauteur sur 3 pieds 3 pouces de largeur.

13. — Un sujet de trois enfants, sur toile de 14 pouces de haut et 20 pouces de large.

14. — Deux sujets allégoriques peints en grisaille sur toile. L'un porte 22 pouces de haut sur 19 de large (sous verre), l'autre 22 pouces de haut sur 18 de large.

15. — Un sujet de la fable, peint aussi en grisaille sur une toile de 4 pieds 2 pouces de haut sur 6 pieds de large.

16. — Deux sujets allégoriques en grisaille, chacun sur toile. — H. 22 pouces, L. 15 pouces 6 lignes.

17. — Un Sacrifice à l'honneur de Vénus. Cette composition est très-riche, agréable et d'un bon effet, en grisaille, sur toile qui porte 15 pouces 6 lignes de haut sur 16 pouces de large.

18. — Une femme qui touche du clavecin. Elle est à mi-corps, un amour derrière elle. Ce tableau est une ébauche sur toile de 3 pieds de haut sur 2 pieds 4 pouces de large.

19. — Vénus couchée et endormie, accompagnée de deux amours; esquisse qui porte 7 pouces de haut sur 16 de large.

20. — Une allégorie, en grisaille. — H. 18 pouces 3 lignes, L. 15 pouces.

21. — Un sujet de Pan et Syrinx, esquisse en ovale. — H. 35 pouces, L. 28 pouces 6 lignes.

22. — Une femme, deux enfants et un chien, dans un paysage; sur toile de 12 pouces 6 lignes de haut sur 8 pouces 6 lignes de large.

23. — Une Pastorale ébauchée, de 2 pieds 6 pouces de haut sur 2 pieds de large.

24. — Deux portraits d'hommes d'après Van Dyck, dans des bordures dorées; et plusieurs portraits, des esquisses et des ébauches, par MM. *Boucher, Deshays, Fragonard* et autres.

DESHAYES.

25. — Saint Hippolyte qui renverse l'autel des faux dieux. Ce tableau, fait à la *presto* sur toile, est d'une touche ferme et d'un bon coloris. Il porte 26 pouces de haut sur 19 de large.

26. — Une très-belle esquisse terminée. Son sujet est la Présentation de la Vierge au temple, sur toile. — H. 3 pieds 2 pouces, L. 22 pouces 6 lignes.

27. — Une femme qui tient un livre. Elle est à mi-corps, en coiffe noire et mantelet bleu. Ce tableau, peint sur toile, porte 24 pouces de haut sur 21 de large.

28. — Un portrait de fille, en buste, peint sur toile. — H. 20 pouces, L. 17 pouces.

29. — Une figure d'académie, la tête en bas, vue en raccourci. Sur toile de 2 pieds 3 pouces de hauteur sur 3 pieds de largeur.

M. ROBERT.

30. — Des monuments de Rome. On y remarque deux femmes et un enfant qui forment un groupe; un autre enfant proche d'un tombeau, et deux soldats dans l'éloignement. Ce tableau intéressant est peint sur une toile de 15 pouces 6 lignes de haut sur 12 pouces de large.

31. — La vue de l'arsenal de Civita-Vecchia, enrichie de beaucoup de figures sur différents plans. Ce tableau, d'un bon *faire* et piquant d'effet, est peint sur toile de 22 pouces de haut sur 18 pouces de large.

CATALOGUE DE L'ŒUVRE DE BAUDOUIN.

32. — Une vue d'après nature, prise du jardin Barberini. Ce tableau, peint sur bois de forme ronde, porte 15 pouces de diamètre.

33. — Deux belles esquisses représentant des morceaux d'architecture pris dans Saint-Pierre de Rome, enrichies de figures. Ils sont peints sur toile, et portent chacun 17 pouces 6 lignes de haut sur 12 pouces 6 lignes de large.

34. — La vue d'une hôtellerie d'Italie, peinte sur toile de 13 pouces 6 lignes de haut sur 17 pouces de large.

M. FRAGONARD.

35. — Un philosophe assis, le coude droit posé sur un appui de pierre, et sa tête appuyée sur sa main. Ce tableau, plein de ragoût et d'une touche claire et facile, est peint sur toile. — H. 3 pieds 1 pouce, L. 2 pieds 1 pouce.

36. — Un beau vieillard, les poings fermés, posés sur une table; figure à mi-corps. Ce tableau est aussi ragoûtant que le précédent. Il est peint sur toile qui porte 27 pouces de haut sur 21 pouces de large.

37. — Une tête de vieillard vue de face. — H. 14 pouces 6 lignes, L. 12 pouces.

38. — Une autre tête vue de trois quarts. Elle est sous verre. — H. 13 pouces 6 lignes, L. 11 pouces.

39. — Une Récréation, après la collation faite dans un jardin. Ce tableau, agréable et frais de coloris, est peint sur toile qui porte 13 pouces 6 lignes de haut sur 16 pouces 6 lignes de large.

40. — Un homme et une femme qui dorment. Tableau peint sur toile de 2 pieds 2 pouces de haut sur 2 pieds 9 pouces de large.

41. — Un tableau peint sur toile, copié d'après *Jacques Jordaens*. Il représente des figures et des animaux. — H. 3 pieds, L. 4 pieds.

42. — Un paysage original d'un maître flamand, peint sur bois. — H. 6 pouces 6 lignes, L. 7 pouces.

43. — Deux tableaux très-bien peints, dans le goût de *Watteau*. On en connaît les estampes gravées d'après les originaux. L'une a pour titre *Les Fatigues*, et l'autre *Les Délassemens de la guerre*. Ils sont sur bois, et chacun porte 8 pouces de haut sur 11 pouces 9 lignes de large.

44. — Deux bouquets de fleurs, par *Segers*. Chacun de ces tableaux, peints sur toile, porte 11 pouces de haut sur 7 pouces 6 lignes de large.

45. — Une guirlande de fleurs, peinte par le même *Segers*, sur toile. — H. 12 pouces, L. 15 pouces 6 lignes.

46. — Un paysage et des fabriques. On observe trois figures à droite sur le premier plan, et plusieurs autres dans l'éloignement.

47. — Un joli tableau, peint sur toile par *Wagner*. — H. 6 pouces 9 lignes, L. 9 pouces 3 lignes. — Il représente un paysage, des rochers, des fabriques, une femme qui porte une hotte.

48. — Un Homme tenant une sonnette, et une Femme ayant une pièce d'argent dans sa main. Ces deux tableaux, peints par *Teniers*, sont sur cuivre. Chacun porte 2 pouces 8 lignes de haut sur 2 pouces de large.

49. — Un vase de fleurs sur un piédestal, tableau peint sur bois par *Baptiste*. — H. 32 pouces, L. 18 pouces.

50. — Des fleurs dans un vase et des fruits sur une table. — H. 16 pouces, L. 31 pouces.

51. — Un autre tableau de fleurs, peint sur bois. — H. 34 pouces, L. 20 pouces.

52. — Une corbeille de fleurs, un vase et un tapis bleu sur un piédestal. — H. de ce tableau 35 pouces, L. 23 pouces.

53. — Une bataille, peinte par *Delarue*. — H. 18 pouces, L. 22 pouces.

54. — Mars, Vénus et l'Amour; tableau sur toile de 6 pieds de haut sur 4 de large, peint par *M. Falconnet le fils*, d'après *P. P. Rubens*.

PEINTURES A GOUACHE

ET EN MINIATURE

SOUS VERRE

55. — Deux paysages intéressants de composition, avec figures, peints à gouache par *Patel le père*. Chacun porte 6 pouces de haut sur 10 pouces de large, non compris les bordures.

56. — Du paysage, des ruines et une chute d'eau; tableau peint à gouache aussi par *Patel le père*. — H. 5 pouces 9 lignes, L. 8 pouces.

57. — Deux paysages, avec architecture et figures, peints à gouache par *Patel*. Ces compositions sont très-riches. Chacune porte 5 pouces 3 lignes de haut sur 9 pouces 3 lignes de large.

58. — Vénus avec Adonis dans un paysage peint à gouache. — H. 5 pouces 3 lignes, L. 7 pouces.

59. — Un paysage et des rochers. On y voit un homme et deux mulets, une petite chaumière dans un fond, un homme et des bœufs dans l'éloignement. Ce joli morceau est peint à gouache par *Wagner*, et porte 5 pouces 3 lignes de haut sur 7 pouces 6 lignes de large.

60. — Deux très-riches groupes de fleurs dans des vases.

61. — La Jeune Mariée, d'après le tableau de *Greuze* qui est dans le cabinet de M. le marquis de Marigny. Ce morceau, quoique n'étant pas entièrement achevé, ne laisse pas que d'être estimable. Il est peint par feu M. *Baudouin*, et porte 18 pouces de haut sur 23 de large. — La bordure sculptée et dorée qui le renferme est très-riche.

62. — Un sujet de deux figures dans un paysage peu terminé, par M. *Baudouin*. — H. 9 pouces, L. 14 pouces.

63. — Deux dindons et quatre petits poulets, peints sur papier blanc. — H. de ce morceau 15 pouces 6 lignes, L. 21 pouces 3 lignes.

64. — Deux sujets de guerre. L'un est une marche d'armée, l'autre un défilé de troupes, peints en miniature par *de La Rue*, peintre. — H. de chacun 3 pouces 3 lignes, L. 8 pouces 6 lignes.

65. — Deux autres morceaux, de 3 pouces en carré. L'un représente un timbalier à cheval, et des cavaliers dans l'éloignement; l'autre, un homme avec un tambour à cheval dans une campagne.

DESSINS, ESTAMPES

SOUS VERRE

66. — Une allégorie, sujet d'enfants à la pierre noire et au crayon blanc, par M. *Boucher*, sur toile imprimée. — H. 20 pouces, L. 16 pouces 3 lignes.

67. — Diane avec un amour, *idem* sur papier gris, aussi par M. *Boucher*. — H. 13 pouces, L. 9 pouces.

68. — Autre *idem*, sujet de l'Ancien Testament. — H. 11 pouces, L. 14.

69. — Deux sujets de guerre, dessinés à la sanguine, par *De La Rue*. — H. de chacun 3 pouces, L. 6 pouces.

70. — Un sujet de fantaisie, dessiné à la plume et lavé de bistre, sur papier blanc, par feu M. *Baudouin*. — H. 14 pouces, L. 11 pouces 6 lignes.

71. — Une Figure d'académie très-distinguée et d'un *faire* admirable, à la sanguine, sur papier blanc. — H. 3 pieds 1 pouce, L. 18 pouces 6 lignes. — *Deshayes*, son auteur, l'a faite à Rome.

72. — Un sujet de sculpture, très-beau dessin à la plume lavé de bistre. — H. 9 pouces 9 lignes, L. 14 pouces.

CATALOGUE DE L'ŒUVRE DE BAUDOUIN.

73. — Un sujet d'enfants, *idem*, par *Fragonard*. — H. 11 pouces 9 lignes, L. 15 pouces 6 lignes.
74. — Le Paralytique servi par ses enfants, estampe d'après *Greuze*, par *Flipart*.
75. — Un tableau chinois, figures en relief. — H. 18 pouces 6 lignes, L. 3 pieds.

DESSINS EN FEUILLE (sic)

76. — Onze portraits d'hommes ou de femmes, par *Le Padouan*.
77. — Vingt-deux études : figures, têtes, pieds, mains et draperies, par *Carle Marate*.
78. — Vingt *dito* de *Carle Marate* et *Lanfranc*.
79. — Trois sujets d'enfants, dessinés à la pierre noire et à la sanguine, par *Joseph Cesari, dit Josépin;* une étude de *Lanfranc*, une frise de *Louis Cangiage*, une marche par *Benedetto Castiglione*, et une maquette par le même : en tout quinze dessins.
80. — Vingt-quatre dessins du *Cangiage, Carle Marate* et autres maîtres.
81. — Vingt-quatre autres de *Bega, Roos* et autres maîtres des Pays-Bas.
82. — Cinquante-huit dessins de maîtres flamands et français.
83. — Sept dessins de *Simon Vouët, Eustache Le Sueur, Charles le Brun, Perier* et *Sébastien Bourdon*.
84. — Vingt dessins à la pierre noire, rehaussés de blanc sur papier gris, représentant l'histoire de Samson, par *Verdier*.
85. — Trente-cinq autres dessins à la sanguine rehaussés de blanc, par *Verdier*.
86. — Trente-six études de figures et de draperies, par *Le Brun, Verdier, Loyr* et autres.
87. — Trente-cinq autres dessins de *Le Brun, Verdier, Colin de Vermont* et *Carle Marate*.
88. — Trente-trois dessins de *Lafosse, Colin de Vermont, Natoire*, etc.
89. — Vingt-quatre dessins de *Charles Parrocel, François Boucher, Deshayes* et autres.
90. — Un beau portrait d'homme à mi-corps, dessiné au fusain et rehaussé de blanc au pinceau par *Hyacinthe Rigaud*.
91. — Dix-huit études de têtes et figures, dont plusieurs par *François Le Moine* et *Watteau*.
92. — Une académie de *Blanchet* et deux beaux bustes de femmes au pastel, par *M. Boucher*.
93. — Trois pieds et une main de grandeur naturelle, très-bien dessinés à la sanguine sur papier blanc par *Blanchet;* une figure d'académie, contre-épreuve de *Jouvenet*, et une académie, figure d'homme assis, par *C. Vanloo frère*.
94. — Quinze études de figures, de pieds, de mains et de draperies, par *de Troy, Largillière, Rigaud, Bouchardon, Colin de Vermont, François Boucher* et *Natoire*.

FRANÇOIS BOUCHER.

Tous les dessins sous les n°s 95 jusques à 148 sont originaux de M. *Boucher*. Nous les garantissons de sa propre main; lui-même les a reconnus. Il s'en trouve un grand nombre qui sont collés et ajustés.

95. — Cinquante études de mains, bras, jambes et pieds, les unes à la pierre noire, les autres à la sanguine.
96. — Vingt-quatre autres études *dito*.
97. — Trente-neuf autres études, le plus grand nombre rehaussées de blanc.
98. — Trente-quatre autres jolies études. Quelques-unes sont rehaussées de blanc.
99. — Vingt-sept études de têtes, mains, pieds, figures et draperies.
100. — Dix-huit autres jolies têtes et bustes d'hommes, de femmes et d'enfants à la pierre noire, presque tous rehaussés de blanc sur papier bleu.

CATALOGUE DE L'ŒUVRE DE BAUDOUIN.

101. — Dix-huit études de têtes.

102. — Quatre études de mains, deux de pieds et douze de têtes.

103. — Vingt-quatre dessins de têtes ou de bustes d'hommes, de femmes et d'enfants.

104. — Deux bustes de femmes, petite nature; des têtes d'hommes, de femmes et d'enfants : en tout dix dessins.

105. — Deux feuilles (sur chacune sont quatre têtes d'anges), l'une au crayon blanc et à la pierre noire estompée, l'autre aux trois crayons aussi estompés sur papier bleu.

106. — Cinq autres feuilles de plusieurs têtes d'anges, une tête de Vierge et une tête d'apôtre.

107. — Deux dessins, l'un représentant un berger assis à terre, l'autre une femme, à la pierre noire rehaussée de blanc.

108. — Une femme assise, dessinée à la pierre noire et au crayon blanc sur papier bleu, et une Diane aussi assise, dessinée aux trois crayons sur papier gris.

109. — Une sirène, un berger assis les jambes tendues; et un troisième dessin, composé de deux femmes, dont une tient un panier à son bras.

110. — Une femme assise, appuyée sur un oreiller; dessin à la pierre noire rehaussé de blanc.

111. — Six études de femmes, les unes assises, les autres couchées. Trois sont à la sanguine, les autres à la pierre noire.

112. — Six autres, dont deux à la sanguine.

113. — Six dessins, dont deux composés chacun de deux femmes.

114. — Huit études de figures et de draperies.

115. — Huit autres études de figures de femmes, dont une faite au pinceau.

116. — Huit dessins, hommes et femmes, dont trois composés chacun de deux figures.

117. — Neuf autres, de chacun une figure.

118. — Deux dessins. L'un représente un amour endormi, l'autre quatre amours dessinés à la pierre noire et à la sanguine, estompés.

119. — Deux autres dessins. Dans l'un, deux amours; dans l'autre, un.

120. — Trois dessins, dont un composé de deux enfants.

121. — Huit dessins, composés chacun d'un amour.

122. — Deux belles académies d'hommes assis, l'une à la sanguine, l'autre à la pierre noire, rehaussée de blanc.

123. — Deux *dito* à la pierre noire, rehaussées de blanc, et trois belles contre-épreuves à la sanguine.

124. — Quatre autres peu terminées, sept études de figures et une de draperies.

125. — Deux feuilles de vingt-quatre jolies petites études de figures d'hommes, femmes, enfants et têtes, dessinées au fusain.

126. — Une feuille de soldats et autres petites figures, au nombre de sept, précieusement dessinées à la plume et lavées de bistre.

127. — Cinq études de petites figures et de têtes, et douze autres animaux, à la pierre noire, plusieurs rehaussées de blanc.

128. — Une Adoration des bergers, dessin capital à la plume, lavé de bistre, sur papier teinté.

129. — Un autre beau dessin à la plume, estompé à la sanguine. Son sujet est l'Enfant prodigue entre les bras de son père.

130. — Trois grands titres dessinés à la plume, dont deux lavés de bistre.

131. — Quatre autres dessins.

132. — Alexandre qui coupe le nœud gordien, esquisse au fusain; et Moïse sauvé des eaux, dessin à la sanguine.

133. — Trois dessins, dont la Colère d'Achille, et Diane qui découvre la grossesse de Caliste.

134. — Vénus à sa toilette, avec deux amours qui soutiennent un miroir; et un second dessin très-piquant représentant une mère avec sa fille.

135. — Quatre jolies compositions, dessinées au fusain sur papier blanc.

136. — Cinq autres jolis dessins.

137. — Sept autres, dont trois à la sanguine.

138. — Huit autres, dont cinq représentent des enfants.

139. — Seize dessins, croquis.

140. — Trente croquis, sujets d'enfants et autres.

141. — Trente *dito*.

142. — Vingt-quatre autres, dont quelques-uns plus terminés que dans l'article précédent.

143. — Vingt-quatre autres.

144. — Seize dessins de figures, têtes, pieds, mains et draperies.

145. — Quatre dessins, paysages et chaumières.

146. — Six autres paysages. Cinq sont à la pierre noire, le sixième à la sanguine.

147. — Quatorze paysages, tous à la pierre noire.

148. — Des titres ou frontispices, et autres dessins. En tout douze.

J. B. DESHAYES.

149. — Susanne devant ses juges, grand dessin estimable à la plume, au bistre rehaussé de blanc au pinceau. — H. 17 pouces, L. 22 pouces 5 lignes.

150. — Un autre dessin, *idem*, de 20 pouces 6 lignes de haut sur 16 pouces 3 lignes.

151. — Treize petits dessins à la plume, lavés de bistre.

152. — Douze autres, les uns à la plume, lavés de bistre, les autres à la sanguine.

153. — Une belle figure d'académie, vue en raccourci, dessinée à la sanguine, et une autre dessinée au fusain.

154. — Une académie dessinée à la pierre noire rehaussée de blanc et une à la sanguine avec sa contre-épreuve.

155. — Quatre académies et l'étude d'une autre figure.

M. FRAGONARD.

156. — Notre-Seigneur en croix, dessin très-savant à la sanguine.

157. — Quatre belles figures et une tête.

158. — Un sujet de fantaisie, composé de trois figures, dans une chambre. Ce dessin est à la plume, lavé de bistre, sur carton. — H. 10 pouces 3 lignes, L. 14 pouces 9 lignes.

159. — Cinq paysages ou vues de rochers et deux vues prises dans des jardins.

160. — Un paysage coloré, un sujet d'enfants, dessinés à la plume et au bistre, et trois autres dessins.

M. LE PRINCE.

161. — Une basse-cour russienne, il y a six figures. Ce dessin est au bistre, rehaussé de blanc au pinceau.

162. — Trois dessins au bistre par Le Prince, et quatre autres.

DIFFÉRENTS MAITRES.

163. — Deux dessins ragoûtants et savants faits au bistre et un peu de couleur, par M. *Durameau*.

164. — Un sacrifice, riche composition à la plume, lavé à l'encre et au bistre, par *L. F. de La Rue*.

165. — Vingt-deux dessins de *L. F. de La Rue, Fragonard, Verdier, Le Maître, La Monce* et *Greuze*
166. — Quarante-huit études de têtes par *Corneille, Le Moine* et autres maîtres.
167. — Trente-neuf autres études de têtes, et quinze de pieds et de mains, par différents artistes.
168. — Quarante dessins divers.
169. — Quarante autres.
170. — Cinquante *dito*.
171. — Deux dessins de *Natoire*, trois de *Gravelot*, et six architectures par *Chasle*.
172. — Trente paysages de différents artistes.
173. — Trente-six autres.
174. — Vingt-quatre, dont plusieurs de *Chantreau* et *Desfriches*, et seize dessins d'animaux.
175. — Quinze dessins, plusieurs d'architecture à la plume, de M. *Boucher fils*, et quinze autres dessins.
176. — Un livre en vélin vert contenant trente et un morceaux d'architecture et antiquités, dessinés à la plume et presque tous lavés, par M. *Boucher le fils*.

BAUDOUIN.

177. — Cinquante petites têtes, bustes, pieds, figures et sujets.
178. — Seize différentes compositions, plusieurs lavées de bistre.
179. — Douze sujets et figures d'après M. *Boucher*.
180. — Douze autres.
181. — Trente-six *dito*.
182. — Six belles académies dessinées à la pierre noire, rehaussées de blanc sur papier gris.
183. — Six *dito*.
184. — Six autres.
185. — Quinze morceaux, tant groupes qu'académies.
186. — Vingt-cinq dessins d'académies et autres figures.
187. — Une bataille, par *de La Rue*, et douze autres dessins.
188. — Vingt-cinq dessins de différents artistes.
189. — Un portefeuille contenant des calques de différents maîtres.

ESTAMPES

190. — La grande galerie de Versailles et les deux salons qui l'accompagnent, peints par *Charles le Brun*, dessinés par *J. B. Massé* et gravés sous ses yeux. — De l'Imprimerie Royale, Paris, 1752. En feuilles.
191. — Vingt-six estampes de *J. B. Piazetta*, gravées par *Pitteri* et *Jean Cattini*.
192. — Quatre grandes estampes d'après *Pierre de Cortonne* et deux d'après *Cypro Ferri*, gravées par *P. Aquila*.
193. — Vingt estampes d'après *Corrège, Barroche, P. de Cortonne* et autres maîtres italiens.
194. — Douze autres du *Corrège, Guerchin, Conca, Sacchi, Guide, Passari* et *Dominiquain*.
195. — Dix-sept estampes, dont huit d'après *Salvator Rosa*, gravées par *Goupy, Winstonley* et *Pariseau*.
196. — Cent six estampes de *Tiepolo*, composant la plus grande partie de l'œuvre de ce maître.
197. — Quarante morceaux d'après le *Corrège* et *Pierre de Cortonne*.

CATALOGUE DE L'ŒUVRE DE BAUDOUIN.

198. — Sept estampes d'après *Rubens*, *Vandyck* et *Jordans*.

199. — Sept autres d'après *Rubens*.

200. — Sept *dito*.

201. — Dix estampes d'après *Carle Maratte*, gravées par *Frey*, *Audenard*, *Pietre Aquila* et autres.

202. — Vingt estampes d'après *Paul Véronèze*, *Pietre de Cortonne* et autres Italiens.

203. — Douze sujets d'animaux dans des paysages, par *Ridinger*; trente-deux morceaux d'après *Berghem*, et l'eau-forte d'un paysage de *Wouwermans*, par *Laurent*.

204. — Trois paysages d'après *Dietrici*, deux d'après *Terg*, un de *Wouwermans*, par *J. de Wischer*, et le Bal d'après *Berghem*.

205. — Cent deux estampes d'après *Watteau*.

206. — Les sept œuvres de miséricorde du *Bourdon*, et *dix-sept* autres morceaux tant gravés par ce maître que d'après lui.

207. — Dix estampes d'après le *Bourdon*, six paysages d'*Herman Van Suanvelt*, et en tout vingt-quatre.

208. — Quatre-vingt-dix-huit estampes gravées par M. *Watelet* d'après différents maîtres.

209. — Cinquante-trois petites estampes par *Choffard*, les estampes allégoriques des événements les plus connus de l'histoire de France d'après M. *Cochin*, de l'abrégé chronologique.

210. — Cinq estampes d'après *F. Le Moine*, deux d'après *Carle Vanloo* et deux d'après *Deshayes*, belles épreuves.

211. — Quatorze estampes d'après de *Troy*, *Galloche* et *Restout*.

212. — Seize estampes à la manière du crayon et six en clair-obscur par *Demarteau* et autres.

213. — Quarante-sept d'*Oudry* et de M. *Boucher*.

214. — Quatorze belles estampes gravées par M. *Boucher*.

215. — Quarante-deux autres aussi d'après M. *Boucher*.

216. — Vingt-six *dito*.

217. — Cinquante-six sujets, cartouches et écrans d'après M. *Boucher*.

218. — Vingt-sept clair-obscur et quatre-vingt-quatre autres pièces, toutes gravées par *Le Prince*, et deux d'après lui.

219. — Soixante-quinze paysages inventés et gravés par *Weiroter*.

220. — Soixante-treize vignettes et autres estampes, tant de M. *Cochin* que d'après lui.

221. — Six estampes imprimées en couleur d'après M. *Boucher* et *Carle Vanloo*, et trente-six gravées par *Charles Hutin*.

222. — L'histoire de *Méléagre* en sept pièces gravées par *Bernard Picard*, d'après *Le Brun*, et vingt-huit estampes de *G. Layresse*, dont vingt-sept gravées par lui-même.

223. — Vingt-quatre estampes de différents maîtres des trois écoles.

224. — Quarante-sept estampes de *Vouet*, *Lesueur*, *Baptiste* et autres.

225. — Vingt-sept estampes d'après *Vandick* et *Rembrandt*.

226. — Quatre-vingt-seize estampes gravées par *Desmarteau*.

227. — Le portrait de M. le Mis de Marigny et celui de J. B. Massé, gravés par J. G. *Wille*, beaux d'épreuves.

228. — Le cardinal de Fleury et le cardinal Dubois, d'après *Rigaud*, par P. *Drevet*.

229. — Quatorze portraits dont celui de Desjardins, par *Edelinck*, et Mademoiselle Duclos, par *Desplaces*.

230. — Trente portraits par différents maîtres.

231. — Neuf estampes en manière noire, gravées par *Ardell*, *Faber* et autres.

232. — Vingt-huit petits portraits, le plus grand nombre d'après M. *Cochin* et un de *Ficquet*.

233. — Des oiseaux, de *Robers*, et autres estampes, en tout soixante.

234. — L'Entrée d'Alexandre dans Babylone, et l'Académie des sciences, par *Sébastien Leclerc*; quatre estampes de *Loutherbourg*, et onze autres.

235. — Trente morceaux de différents maîtres.

236. — Trente-cinq estampes dont le plus grand nombre de l'œuvre de *Le Fèvre* de Venise, et vingt-trois tailles en bois d'*Albert Durer*.

237. — Soixante estampes diverses.

238. — Trente-six morceaux d'après des maîtres italiens.

239. — Trente-six autres d'après différents maîtres.

240. — Trente-six *dito*.

241. — Soixante autres.

242. — Vingt-neuf estampes de *Layresse*, dont le Parnasse en deux feuilles, par *V. Berge*.

243. — Treize estampes, dont onze en clair-obscur d'après *Le Guerchin*, et trente-huit tant de *Pietre-Teste* que d'après lui.

244. — Quatre-vingt-deux morceaux d'après différents maîtres.

245. — Cent dix-huit petites estampes dans un portefeuille.

246. — Cent quatre autres de *Pariʒau*, *Fragonard* et autres.

247. — Quatre cahiers de diverses estampes, et vingt et un morceaux de différents maîtres.

248. — Un portefeuille contenant des dessins, des gouaches et des estampes, que l'on divisera en plusieurs articles.

LIVRES ET RECUEILS D'ESTAMPES

249. — Une Bible allemande, avec figures, *in-8° oblong*, vélin vert.

250. — Différentes petites estampes et les Métamorphoses de Crispin de Passé, 2 vol. *in-8° oblong*.

251. — Les Emblèmes royaux, par le Sr Martinet, 1673, et l'Art de peindre, poëme par M. Watelet, 1760, 2 vol. *in-12*, veau.

252. — Pia desideria Emblematis illustrata, Antuerpiæ prostant, apud Hieronymum Verdussium anno 1627, canto favole bellissime, etc., etc., in Venetia 1661, et le Triomphe de la Religion sous Louis le Grand. A Paris, chez Nicolas Langlois, 1687, 3 vol. *in-12*, veau.

253. — Œuvres d'architecture de Jean Le Pautre. Paris, chez Jombert, 1751, 3 vol. pet. *in-folio*, brochés en carton marbré.

254. — L'Histoire de l'Ancien et du Nouveau Testament, par le sieur de Royaumont. Paris, 1674, *in-4°*, basane.

255. — Tableaux du Temple des Muses, par M. de Maroles. Paris, 1655, pet. *in-folio*.

256. — Nouvelle Méthode pour apprendre à dessiner sans maître, etc., etc., enrichi de cent vingt planches. Paris, chez Charles-Antoine Jombert, 1740, *in-4°*, veau.

257. — Nouveau Traité d'architecture, dédié à S. A. S. Électorale de Cologne, par C. Dupuis, 1762. Paris, chez la veuve de F. Chereau, *in-4°*, veau.

258. — Tapisseries du Roi où sont représentés les quatre Éléments et les quatre Saisons, avec les devises qui les accompagnent. Paris, chez Sébastien Cranoisy, 1769, *in-folio*, basane.

259. — L'Histoire de Sanson, d'après Verdier, *in-4° oblong*, Paris.

260. — Admiranda Romanorum antiquitatum, etc., a Petro sancti Bartolo, *in-folio* oblong, basane.

261. — Les estampes de Molière en trente-quatre morceaux, pet. *in-folio*, veau.

262. — École de cavalerie, par M. de la Guerinière. Paris, 1751, *in-folio*.

CATALOGUE DE L'ŒUVRE DE BAUDOUIN.

263. — Le Triomphe de Louis le Juste, par J. Valdor. Paris, 1649, *in-folio*, basane.

264. — Description de la place de Louis XV, que l'on construit à Reims, par le sieur Le Gendre. Paris, de l'imprimerie de Prault, 1765, *in-folio*, pap. marbré.

265. — Anatomie, par F. Tortebat. Paris, 1667, *in-folio*, vélin vert. — Et l'Architecture, de Vignole. Amsterdam, 1631, *in-folio*, parchemin.

266. — Description historique de l'Hôtel royal des Invalides, par M. l'abbé Pevau, avec les plans, coupes, élévations géométrales de cet édifice et les peintures et sculptures de l'église, dessinées et gravées par le sieur *Cochin*, graveur du roi. Paris, chez Guillaume Desprès, 1756, *in-folio*, veau.

267. — Histoire du cardinal de Richelieu sous le règne de Louis XIII, 1650, *in-folio*, basane.

268. — Un très-beau mannequin, figure de femme, grandeur naturelle.

269. — Une figure de femme presque couchée, en plâtre, moulée sur nature.

270. — Des figures, des bustes et des torses en plâtre que l'on divisera en plusieurs articles.

271. — Des crayons, des pastels et différents ustensiles de peinture dont on composera plusieurs articles.

271 *bis*. — Deux beaux paysages avec figures, peints à la gouache par Agricola.

TABLES

GRAVURES D'APRÈS BAUDOUIN

FAISANT PENDANTS OU FAISANT SUITE.

Les Amants surpris. — Les Amours champêtres. — Le Jardinier galant. — Marchez tout doux, parlez tout bas. — *Suite de*. 4 planches.
Les Amants surpris. — Les Amours champêtres (par Harleston). 2 —
L'Amour à l'épreuve. — L'Amour frivole 2 —
Annette et Lubin. — Les Cerises . 2 —
Le Bain, faisant pendant au Lever de Regnault 2 —
Le Carquois épuisé. — Les Soins tardifs. 2 —
Le Catéchisme. — Le Confessionnal 2 —
Le Coucher de la Mariée, faisant pendant au Lever de la Mariée de Dugourc. 2 —
L'Épouse indiscrète. — La Sentinelle en défaut 2 —
Le Goûter, faisant suite avec le Déjeuner, le Diner, le Souper, d'après Huet. — *Suite de*. 4 —
La jeune Bouquetière. — La jeune Flore. 2 —
Ji vais. — Qu'est-là ? . 2 —
Jusques dans la moindre chose. — Perrette. — Marton. — Sa taille est ravissante. — *Suite de* 4 —
Le Lever et la Toilette. 2 —
Le Matin. — Le Midi. — La Nuit. — Le Soir. — *Suite de* 4 —
Le poëte Anacréon, faisant pendant à la Gaité de Silène, de Bertin 2 —
Rose et Colas. — La Soirée des Thuileries. 2 —

LISTE CHRONOLOGIQUE DES GRAVURES DE BAUDOUIN

1745. — Allégorie n° 1.
1756. — Frontispice pour un Catalogue de vente.
1766. — Allégorie n° 2.
1767. — Les Amants surpris.
1767. — Les Amours champêtres.
1770, *septembre*. — Le Coucher de la Mariée.
1771. — L'Épouse indiscrète.
1771. — La Sentinelle en défaut.
1771. — Le Lever.
1771. — La Toilette.
1771, *décembre*. — Le Rendez-vous.
1772, *janvier*. — The Detection.
1772, *juin*. — Le Modèle honnête.
1774. — Jusques dans la moindre chose.
1774, *mai*. — La Soirée des Thuileries.
1775, *juin*. — Le Carquois épuisé.
1775, *juin*. — Les Soins tardifs.
1775, *septembre*. — Annette et Lubin.
1775, *septembre*. — Les Cerises.
1776. — Sa taille est ravissante.
1777, *février*. — Marton.
1777, *mai*. — Le Fruit de l'amour secret.
1777. — Le Catéchisme.
1777. — Le Confessionnal.
1778, *janvier*. — Le Chemin de la Fortune.
1778. — Le Jardinier galant.
1778, *juillet*. — Le Soir.
1779, *novembre*. — Le Curieux.
1779, *décembre*. — L'Agréable Négligé.
1780, *novembre*. — L'Enlèvement nocturne.
1782, *novembre*. — Marchez tout doux, parlez tout bas.
1788, *mars*. — Le Désir amoureux.

LISTE ALPHABÉTIQUE DES GRAVEURS

AYANT REPRODUIT LES GOUACHES OU DESSINS DE BAUDOUIN.

Beauvarlet.	6, 7		Le Veau	40
Briceau.	39		Lowrie	6
L. Bonnet.	26, 41		Maggiolo.	9
L. Chapon.	27		P. Maleuvre.	20
P. Chenu	4		L. Marin.	28, 40
Chevillet.	30		L.-J. Masquelier.	28
P. P. Choffard	4, 8, 32		Massard	31
Danier Hotelin.	40		Metz	32
Delangle.	10, 22		Mixelle.	21
E. de Ghendt	35, 37, 46		P.-E. Moitte	14, 17
H. Guttemberg.	37		J.-M. Moreau le jeune.	18, 36
Harleston	6, 9		N. Ponce	10, 15, 22, 33, 47
Helman	27		N.-F. Regnault.	12
Huquier fils.	24		J.-B. Simonet	18, 20, 36, 41, 47
Janinet.	30		P.-W. Tomkins	9
N. de Launay.	13, 23, 39, 44, 45		Voyez Junior	24
Le Beau.	43		Voyez Major	16
Lesourd de Beauregard.	15, 32			

TABLES.

LISTE ALPHABÉTIQUE DES GRAVURES

Elles sont désignées par leurs titres. Les chiffres indiquent les pages où les pièces se trouvent décrites, ou simplement inscrites pour mémoire.

L'agréable Négligé 3	Le Jardinier galant 27
Allégorie. 3-4	La jeune Bouquetière 27
Les Amants surpris 4-6	La jeune Flore. 28
L'Amour à l'épreuve. 6	Ji vais. 28
L'Amour frivole 7	Jusques dans la moindre chose. 28
Les Amours champêtres. 7-9	La Leçon d'amour 30
L'Amour surpris 9	Le léger Vêtement 30
Annette et Lubin. 10	Le Lever 31
Le Bain 12	Marchez tout doux, parlez tout bas. 31
Le Carquois épuisé 12	Marton 33
Le Catéchisme. 14	Le Matin. 35
Les Cerises 15	Le Midi 35
Le Chemin de la Fortune 16	Le Modèle honnête 36
Le Confessionnal 16	Nanette et Lubin. 37
Le Coucher de la Mariée 18	La Nuit 37
Le Curieux 20	Perrette 37
Le Danger du tête-à-tête 20	Les Plaisirs réunis 39
Le Désir amoureux. 21	Le Poëte Anacréon 39
The Detection 6	Qu'est-là ? 40
L'Enlèvement 21	La Rencontre dangereuse 40
L'Enlèvement nocturne. 21	Le Rendez-vous. 41
L'Épouse indiscrète 22	Rose et Colas 41
L'Éveillé 23	Sa taille est ravissante 43
La Fille mal gardée. 23	La Sentinelle en défaut. 44
Frontispice pour un Catalogue de vente. . 24	Les Soins tardifs 45
Le Fruit de l'amour secret 24	Le Soir 46
Les Fruits des contes lascifs 26	La Soirée des Thuileries 46
Le Gouter. 26	La Toilette. 47
Image pour éviter les contes lascifes (sic) . 26	Der Unterricht. 47
L'Innocence. 26	

TABLE GÉNÉRALE DES MATIÈRES

 Pages

Renseignements biographiques et bibliographiques. 1

Catalogue descriptif et raisonné des Estampes. 3

Description d'une gouache et de quelques dessins de Baudouin 49

Liste chronologique des gouaches, miniatures, pastels, dessins de Baudouin, ayant passé dans les ventes de 1770 à 1800. 53

Catalogue de Tableaux, Dessins, Estampes en feuilles et en livres, Figures de marbre et de bronze, Vases et Tables de porphyre, Tables de granite, et autres objets importants, composant le cabinet de feu M. P.-A. Baudouin . 59

Gravures, d'après Baudouin, formant pendants ou faisant suite. 73

Liste chronologique des gravures de Baudouin. 74

Liste alphabétique des graveurs ayant reproduit les gouaches ou dessins de Baudouin. 74

Liste alphabétique des gravures d'après Baudouin. 75

www.ingramcontent.com/pod-product-compliance
Lightning Source LLC
Chambersburg PA
CBHW030133230526
45469CB00005B/1930